书法自学丛帖

欧阳询楷书《九成宫醴泉铭》入门

柯国富 编

上海大学出版社

图书在版编目（CIP）数据

欧阳询楷书《九成宫醴泉铭》入门 / 柯国富编. --
上海：上海大学出版社，2019.10
（书法自学丛帖）
ISBN 978-7-5671-3716-5

Ⅰ．①欧… Ⅱ．①柯… Ⅲ．①楷书－书法 Ⅳ.
①J292.113.3

中国版本图书馆CIP数据核字(2019)第215934号

责任编辑　傅玉芳
技术编辑　金　鑫　钱宇坤
装帧设计　谷夫平面设计

书 法 自 学 丛 帖

傅玉芳 主编

欧阳询楷书《九成宫醴泉铭》入门

柯国富　编

上海大学出版社出版发行
（上海市上大路99号　邮政编码 200444）
（http://www.shupress.cn　发行热线 021-66135112）
出版人　戴骏豪

江阴金马印刷有限公司印刷　各地新华书店经销
开本 889mm×1194mm　1/16　印张 2.5　字数 50千字
2019年10月第1版　2019年10月第1次印刷
印数 1～5100
ISBN 978-7-5671-3716-5/J·513　定价：20.00元

前　言

　　教育部《关于中小学开展书法教育的意见》要求充分认识开展书法教育的重要意义，明确书指出：书法是中华民族的文化瑰宝，是人类文明的宝贵财富，是基础教育的重要内容。通过书法教育对中小学生进行书写基本技能的培养和书法艺术欣赏，是传承中华民族优秀文化、培养爱国情怀的重要途径；是提高学生汉字书写能力、培养审美情趣、陶冶情操、提高文化修养、促进全面发展的重要举措。当前，随着信息技术的迅猛发展以及电脑、手机的普及，人们的交流方式以及学习方式都发生了极大的变化，中小学生的汉字书写能力有所削弱，为继承与弘扬中华优秀文化、提高国民素质，有必要在中小学加强书法教育。

　　为贯彻教育部的意见精神，上海大学出版社精心选编、出版了这套"书法自学丛帖"。丛帖选取古代书法名家的经典书法作品，由横、竖、撇、点、折等基本笔画和部分偏旁部首入手，按照由浅入深、循序渐进的原则，对所选的经典书法作品进行全方位、多角度的剖析。为方便习字者临摹，尽可能地选用原帖中清晰、美观、易认的字并将其放大、归类，习字者只要按照本帖的习字方法进行强化训练，书写水平一定会在短时间内得到较大程度的提高。

　　本丛帖具有很强的观赏性、趣味性和实用性，希望能够成为广大书法爱好者学习书法的良师益友。

　　本丛帖在编排过程中难免有不妥之处，敬请广大书法爱好者和专家批评指正。

编　者
2019年10月

基本点画与部分偏旁部首的书写方法

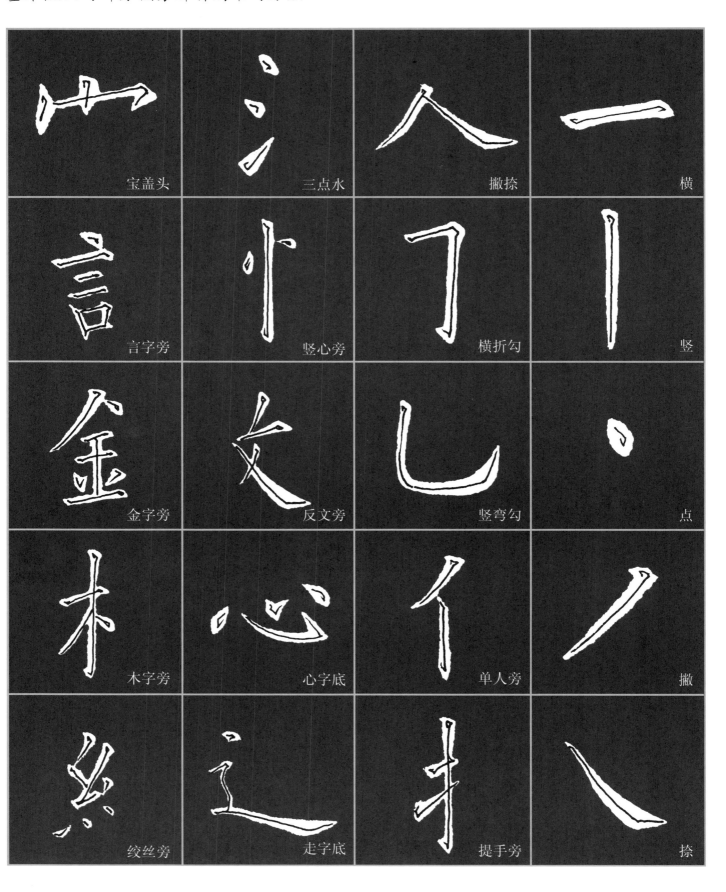

宝盖头	三点水	撇捺	横
言字旁	竖心旁	横折勾	竖
金字旁	反文旁	竖弯勾	点
木字旁	心字底	单人旁	撇
绞丝旁	走字底	提手旁	捺

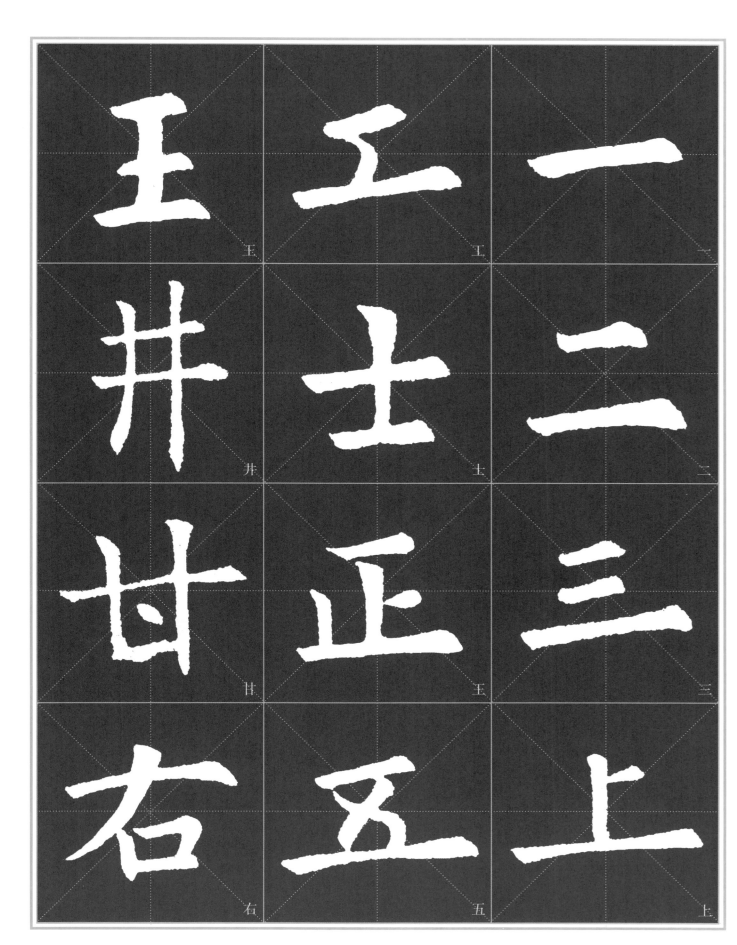

王　工　一

井　士　二

甘　正　三

右　五　上

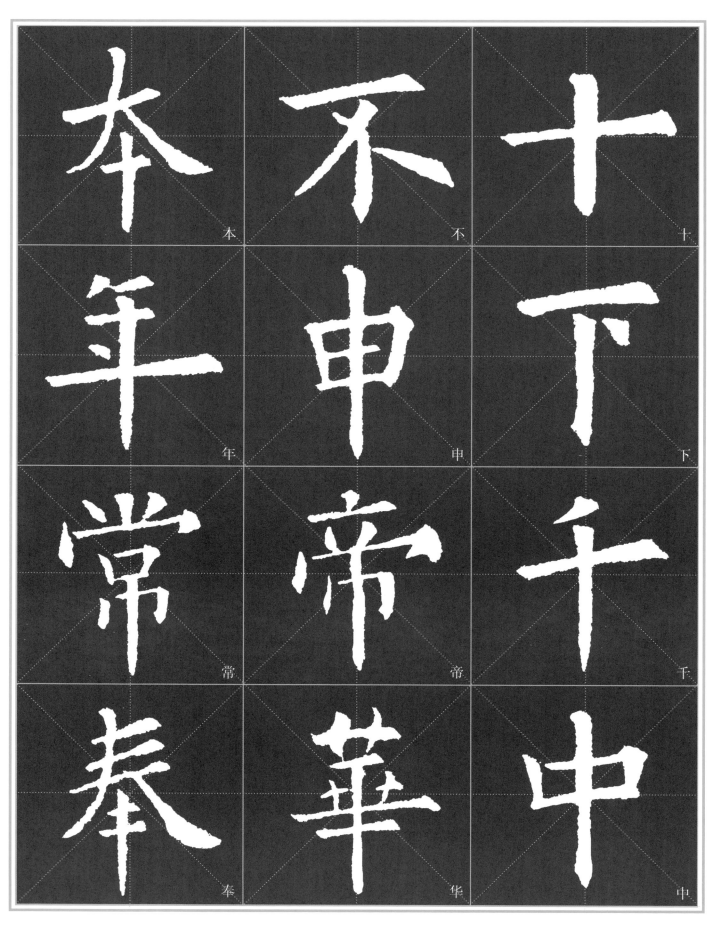

本　不　十

年　申　下

常　帝　千

奉　華　中

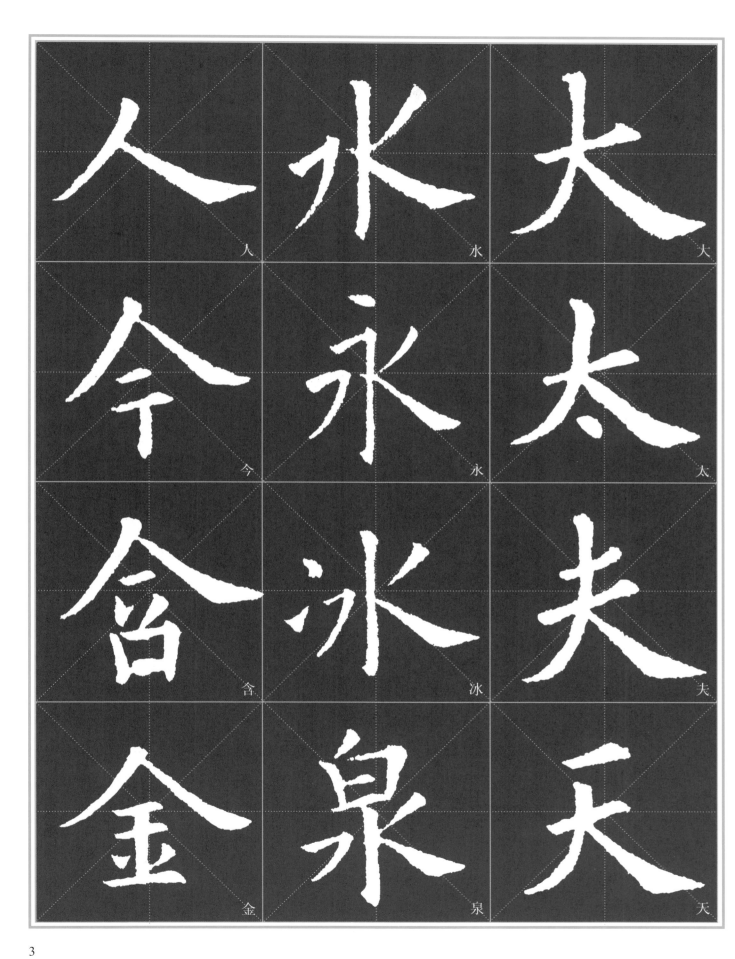

人

今

舍

金

水

永

冰

泉

大

太

夫

天

3

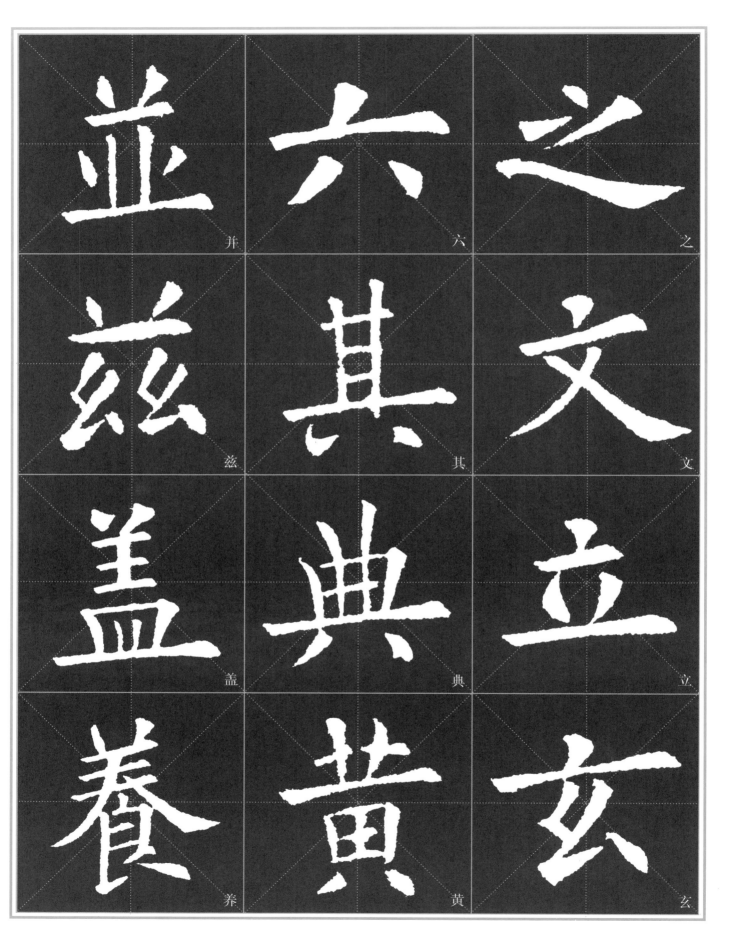

並 六 之
兹 其 文
盖 典 立
養 黄 玄

光	己	九
克	元	也
玩	尤	地
冠	色	池

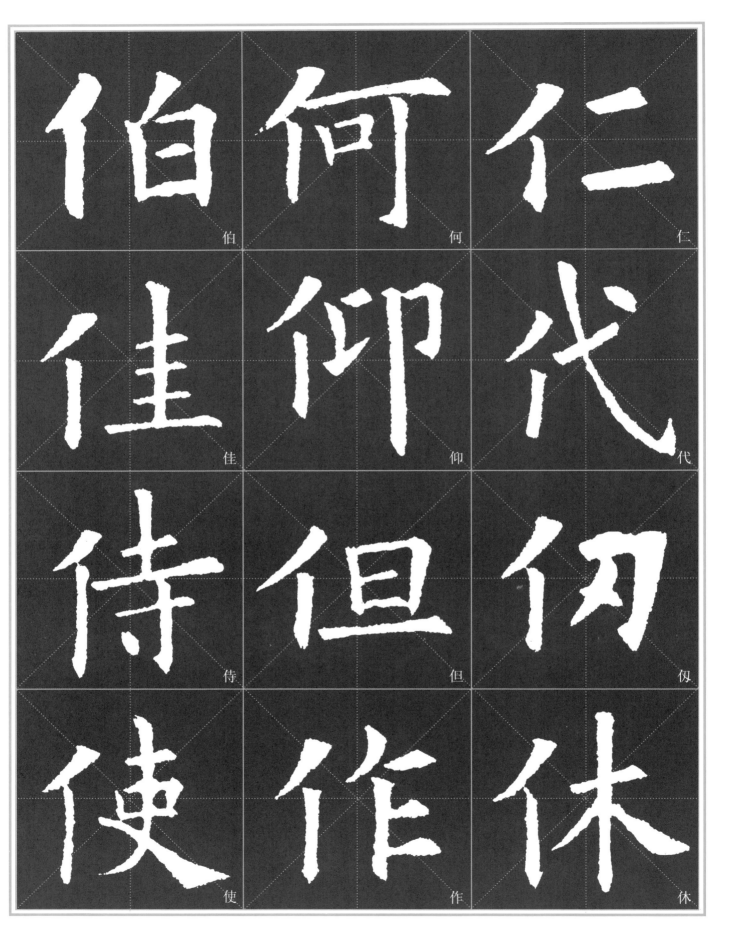

伯　何　仁

佳　仰　代

侍　但　伋

使　作　休

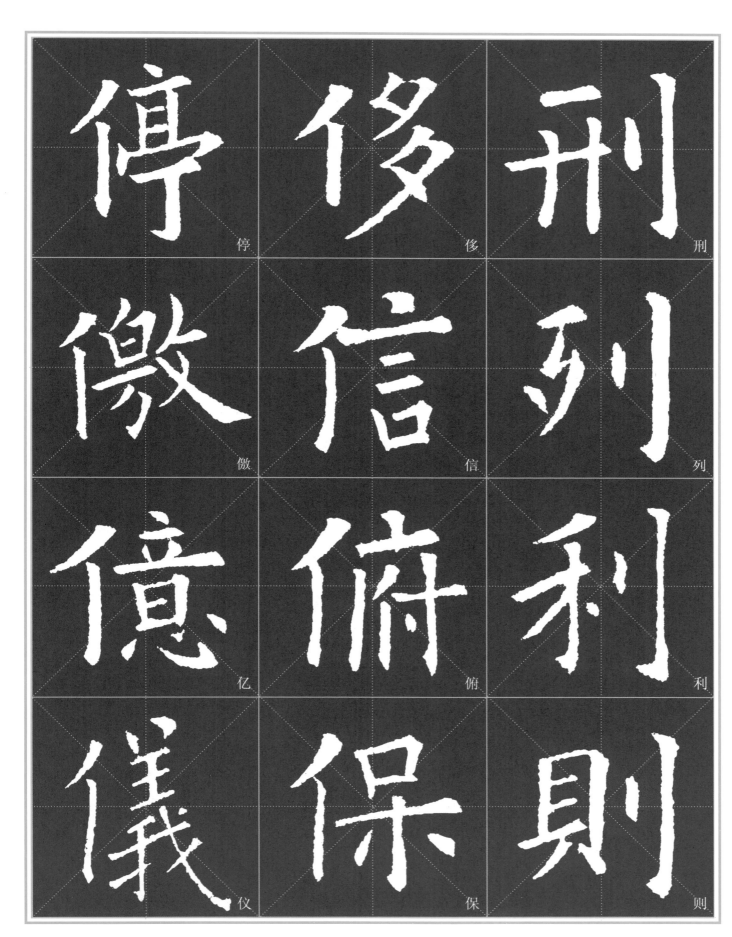

停　侈　刑

傲　信　列

億　俯　利

儀　保　則

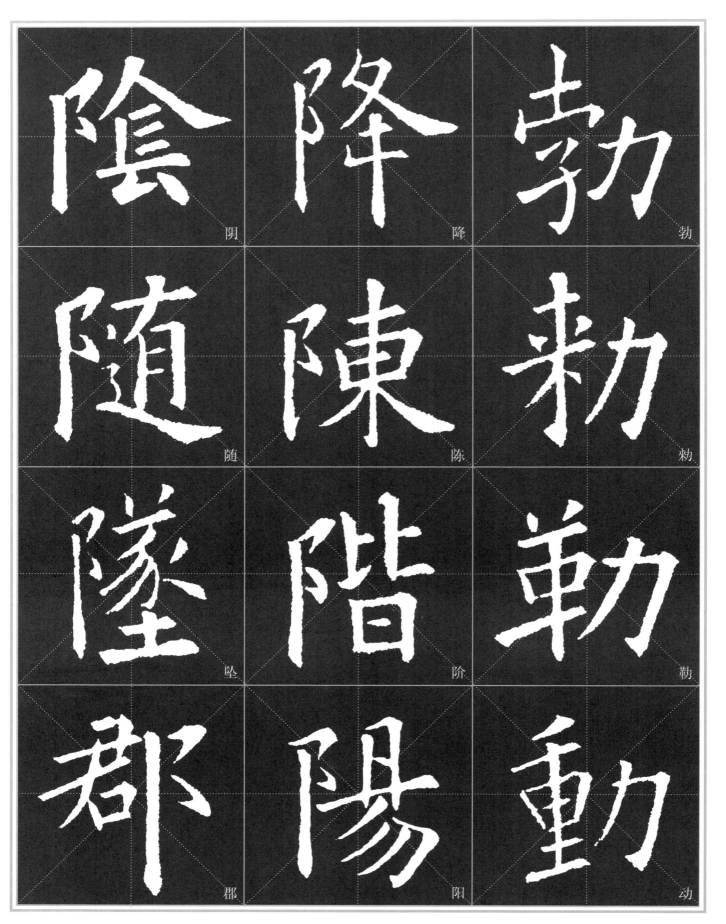

阴　降　勃

随　陈　勃

坠　阶　勒

郡　阳　动

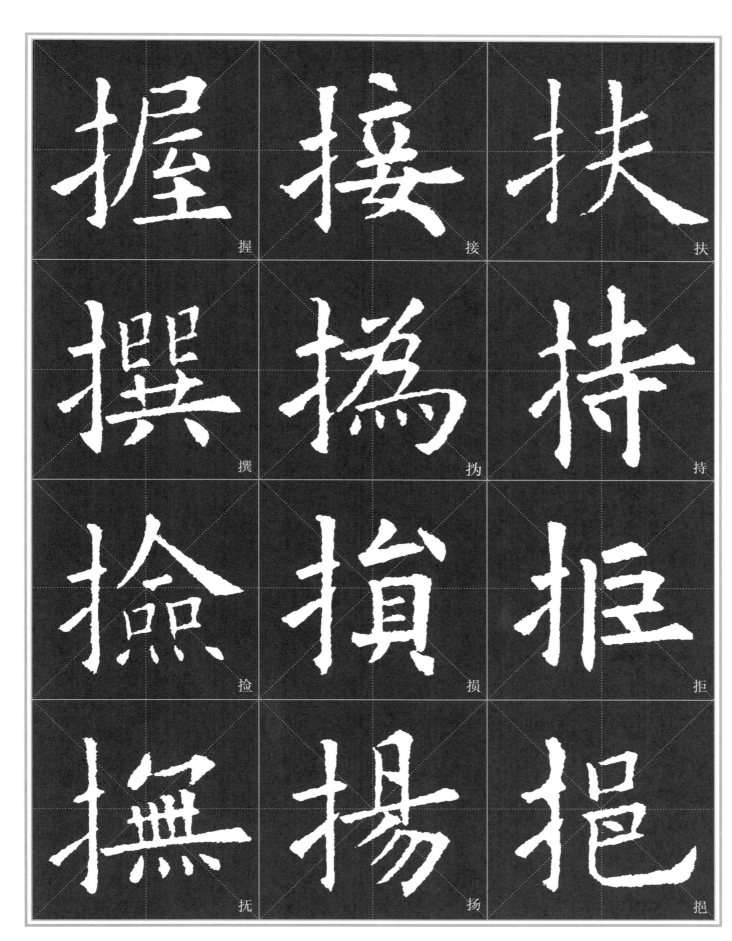

握　接　扶

撰　撝　持

捡　損　拒

抚　揚　挹

9

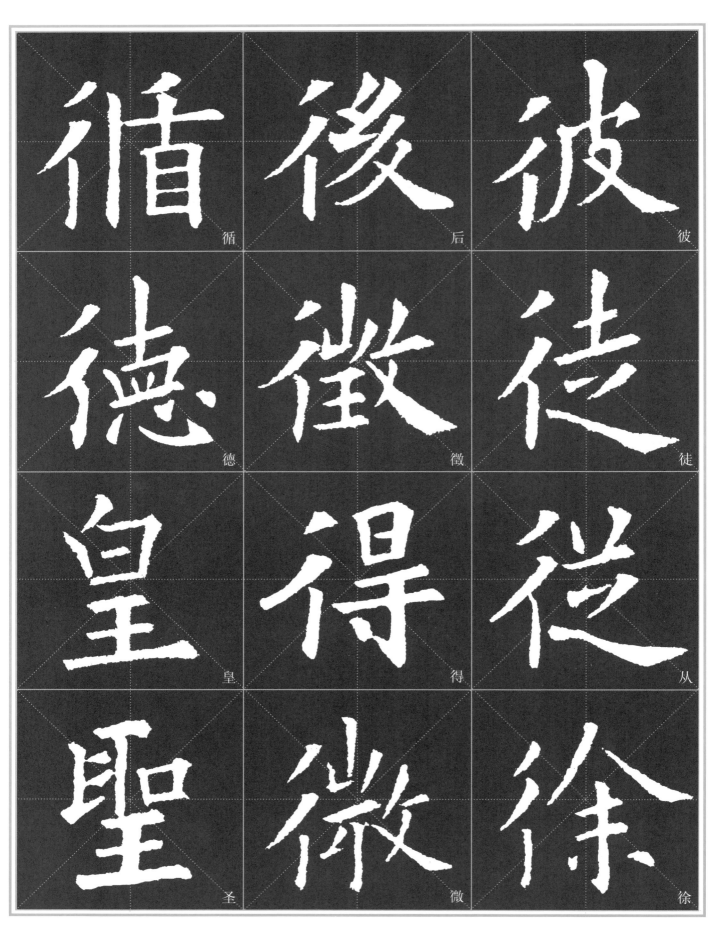

循　　後　　彼

德　　徵　　徒

皇　　得　　從

聖　　微　　徐

莽 萍	華 华	苻 苻
舊 旧	萬 万	茅 茅
藉 藉	蒸 蒸	茨 茨
蕩 荡	葛 葛	莫 莫

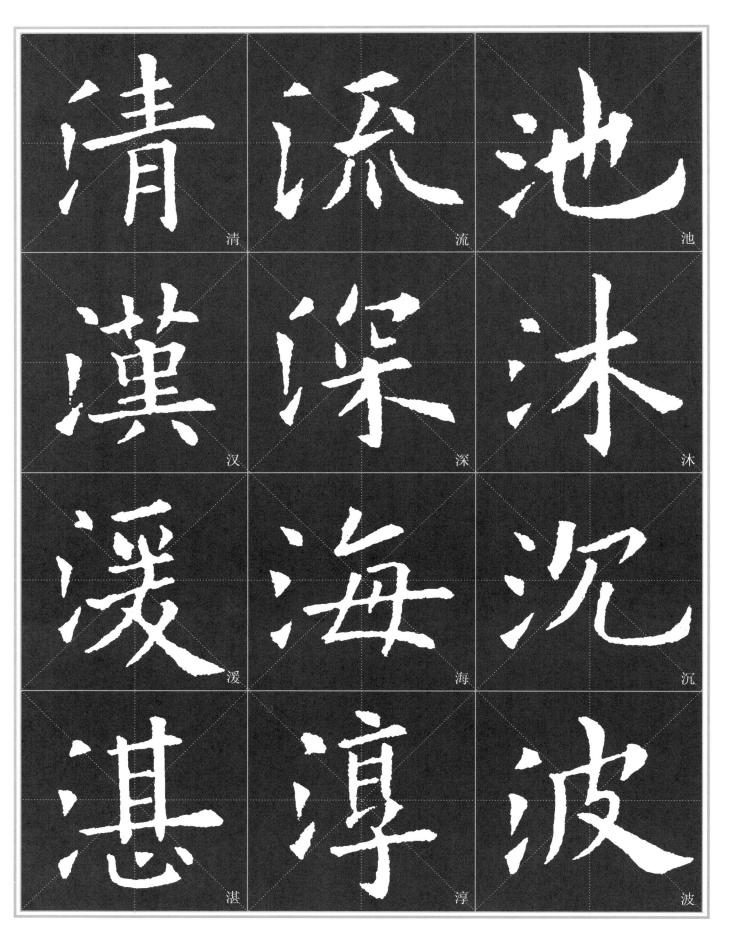

清　流　池

漢　深　沐

�　海　沉

湛　淳　波

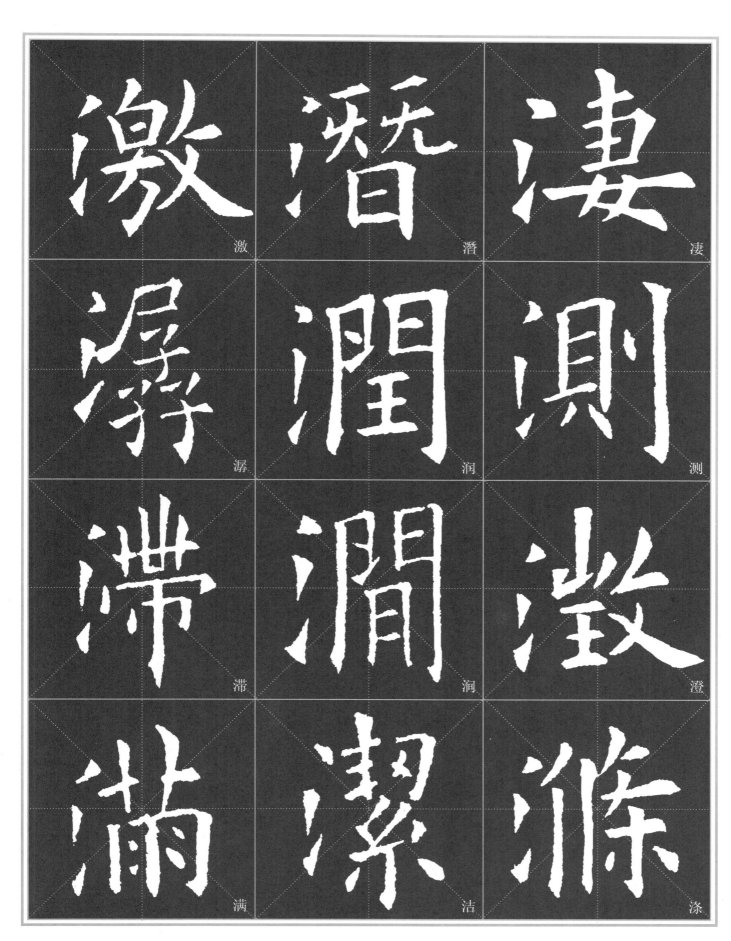

激 潜 凄
潺 潤 測
滞 澗 澄
満 潔 滌

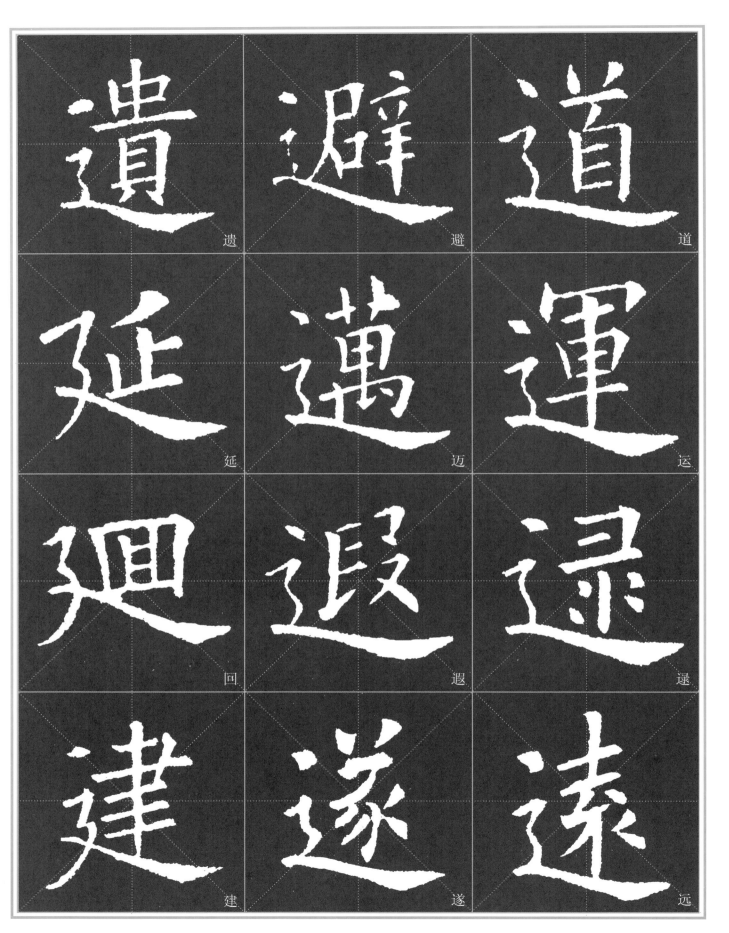

遺　避　道
延　邁　運
廻　遐　逮
建　遂　遠

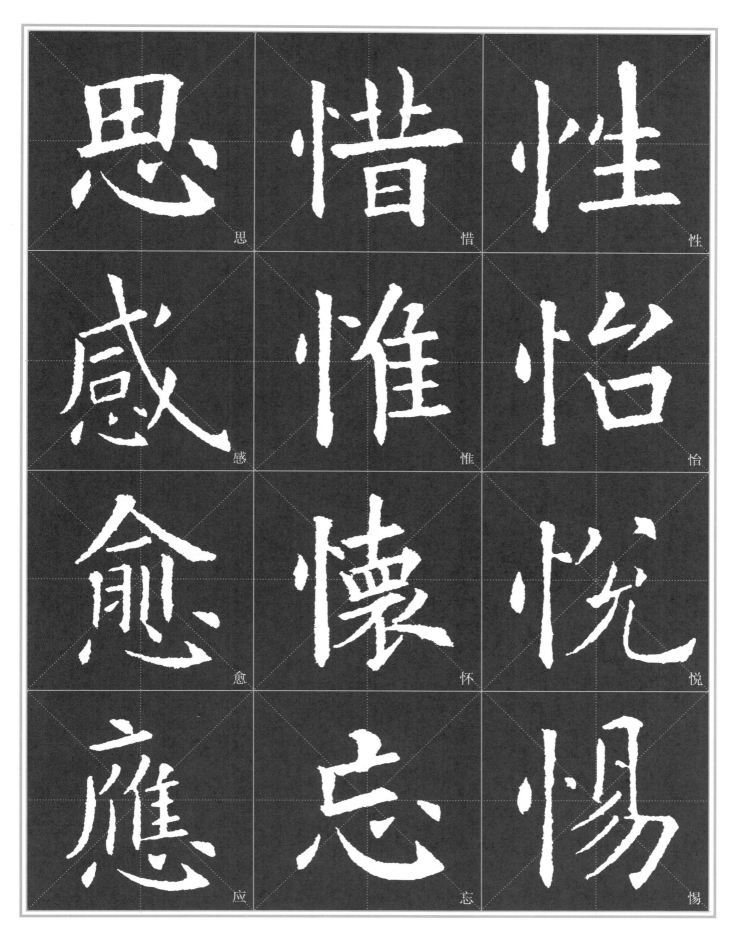

思　惜　性
感　惟　怡
愈　懷　悅
應　忘　惕

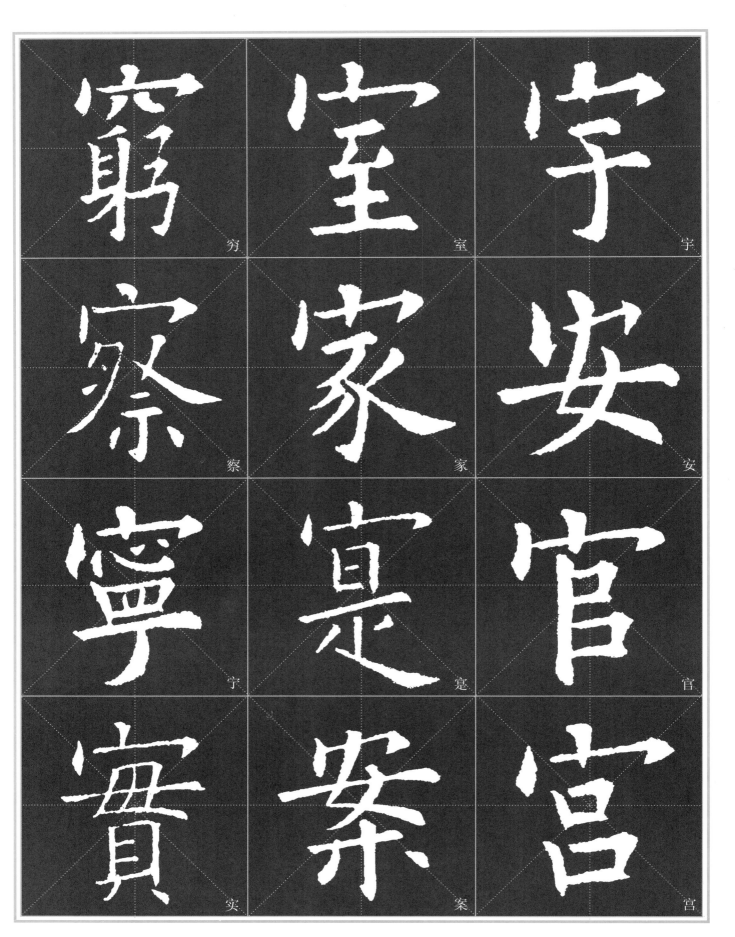

窮

室

宇

察

家

安

寧

寔

官

實

案

宮

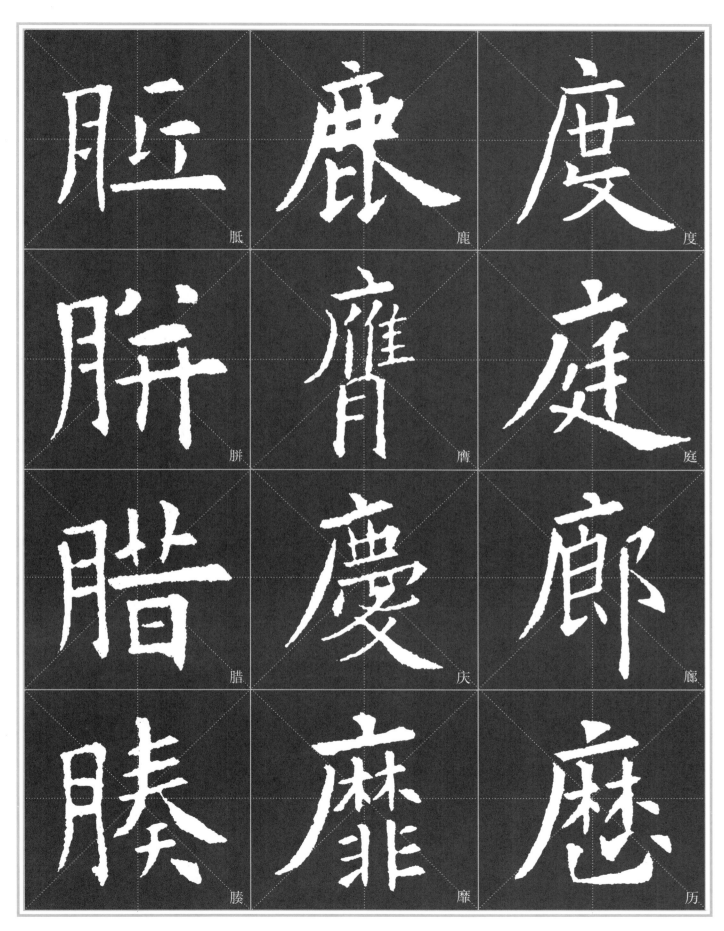

胝　鹿　度

胼　膺　庭

腊　慶　廊

勝　靡　历

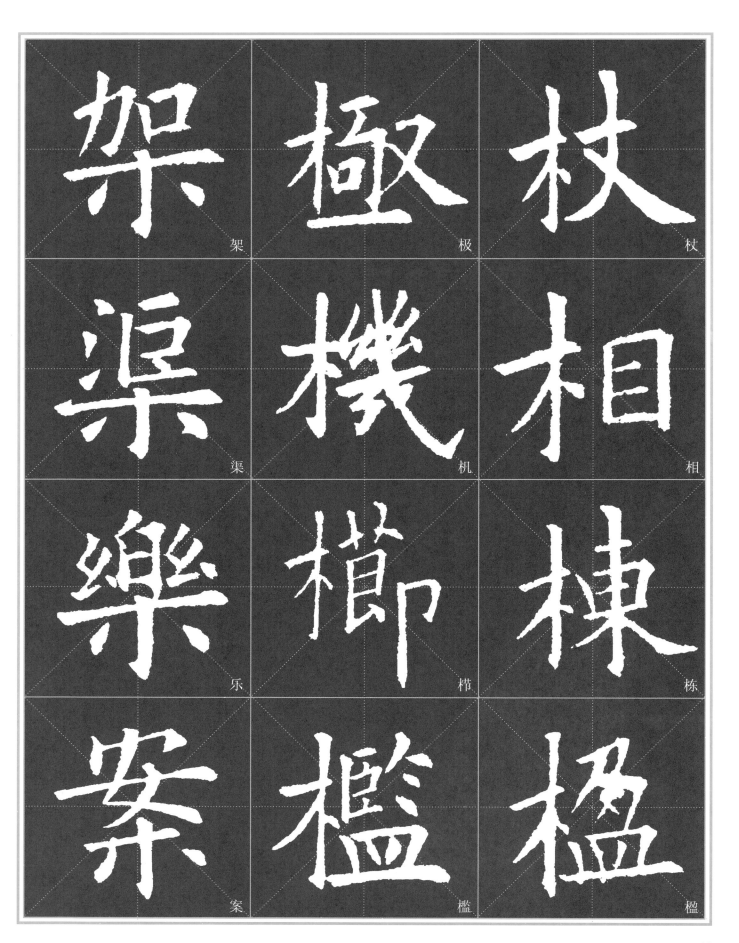

架 极 杖
渠 机 相
乐 桁 栋
案 槛 楹

經 編 紀
縣 維 純
繁 緯 終
茲 續 絶

経　編　纪　县　维　纯　繁　纬　终　兹　续　绝

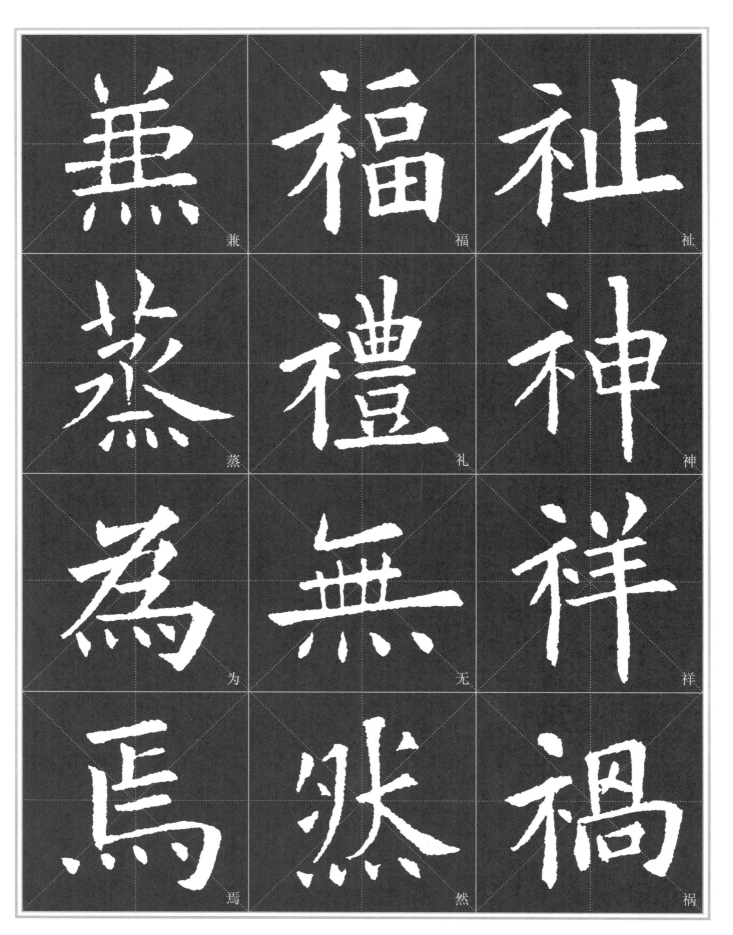

無 兼	福 福	祉 祉
蒸 蒸	禮 礼	神 神
為 为	無 无	祥 祥
焉 焉	然 然	禍 祸

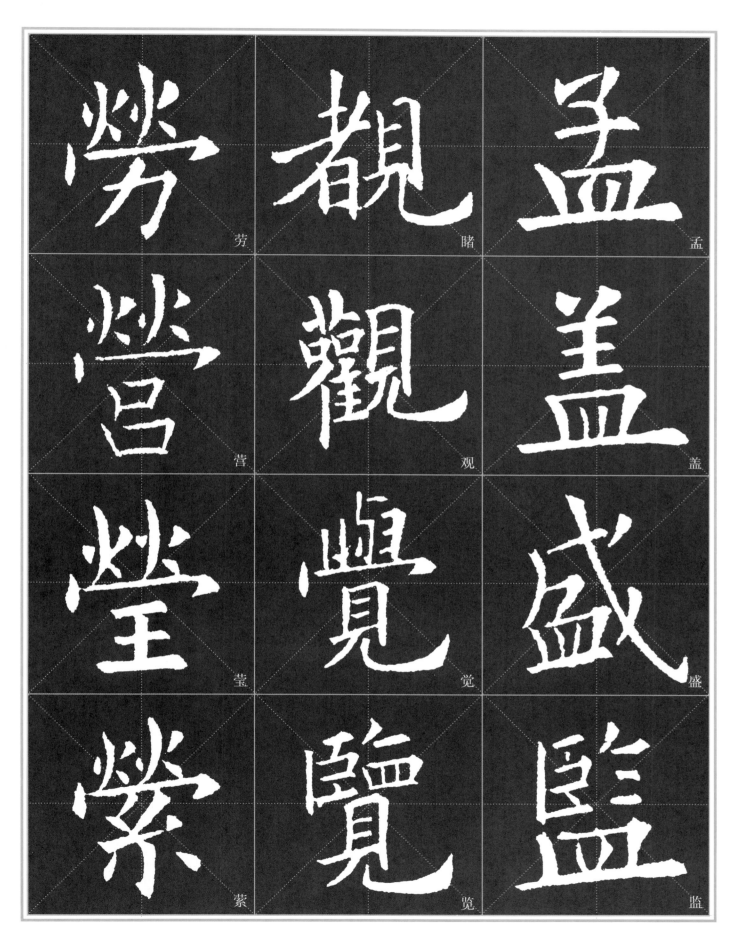

劳 睹 孟

营 观 盖

莹 觉 盛

萦 览 监

21

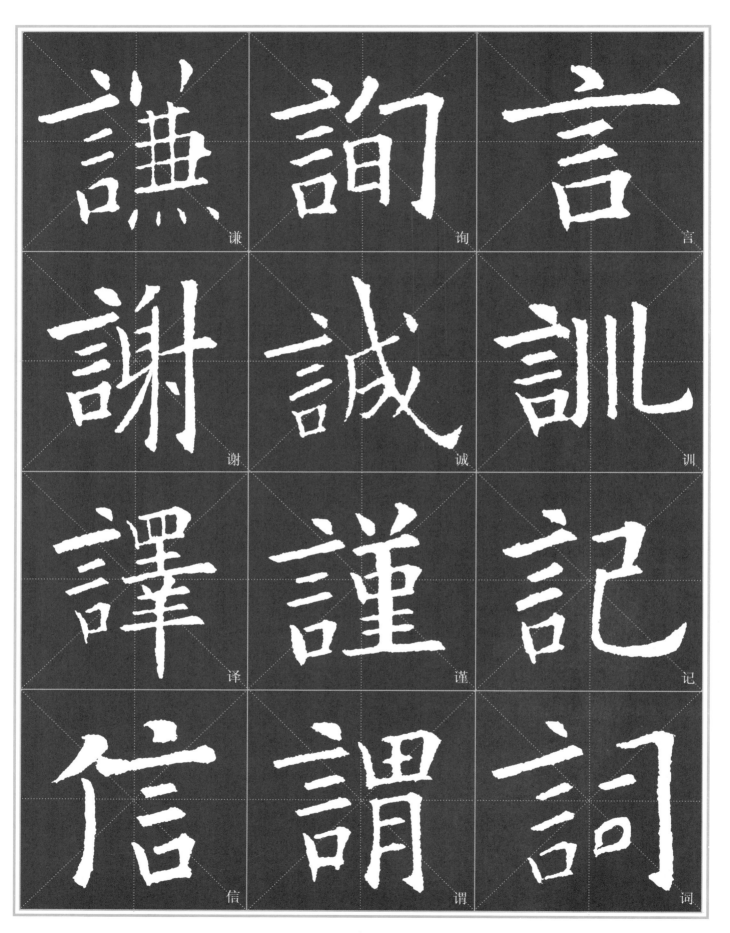

谦　　　询　　　言

谢　　　诚　　　训

译　　　谨　　　记

信　　　谓　　　词

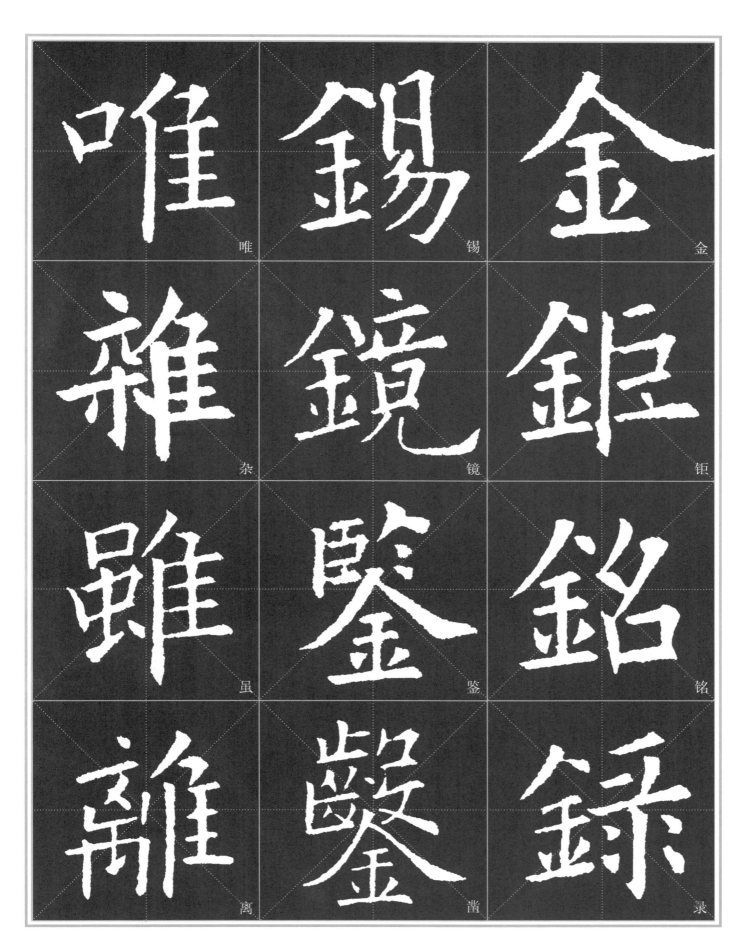

唯　錫　金
雜　鏡　鉅
雖　鑒　銘
離　鑿　錄

23

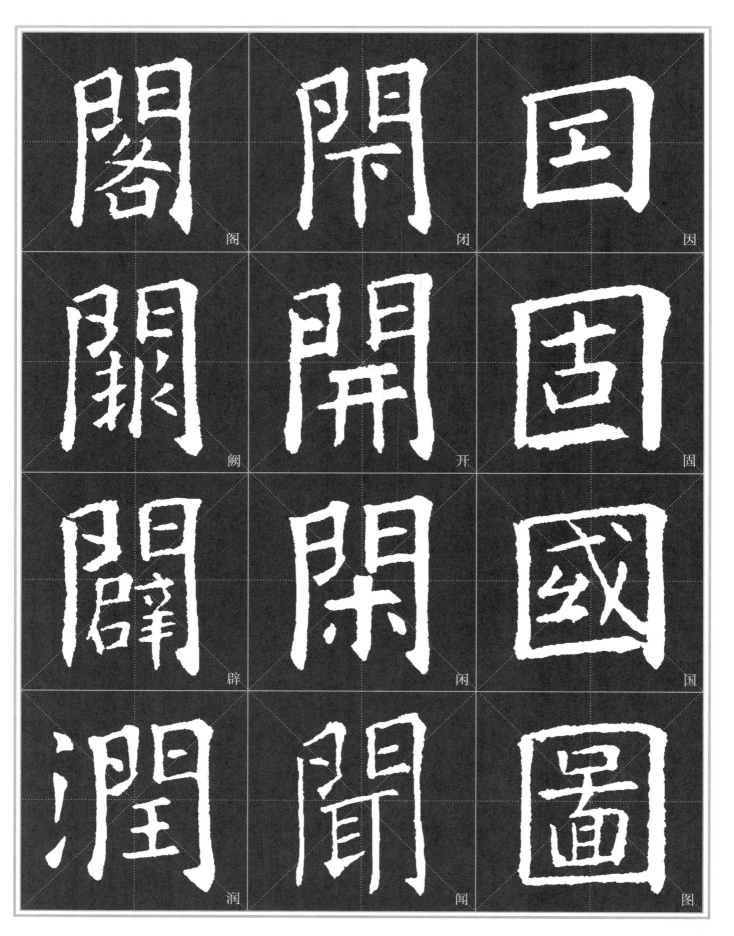

閣 阁

開 闭

囝 因

閼 阙

開 开

固 固

闢 辟

開 闲

國 国

潤 润

聞 闻

圖 图

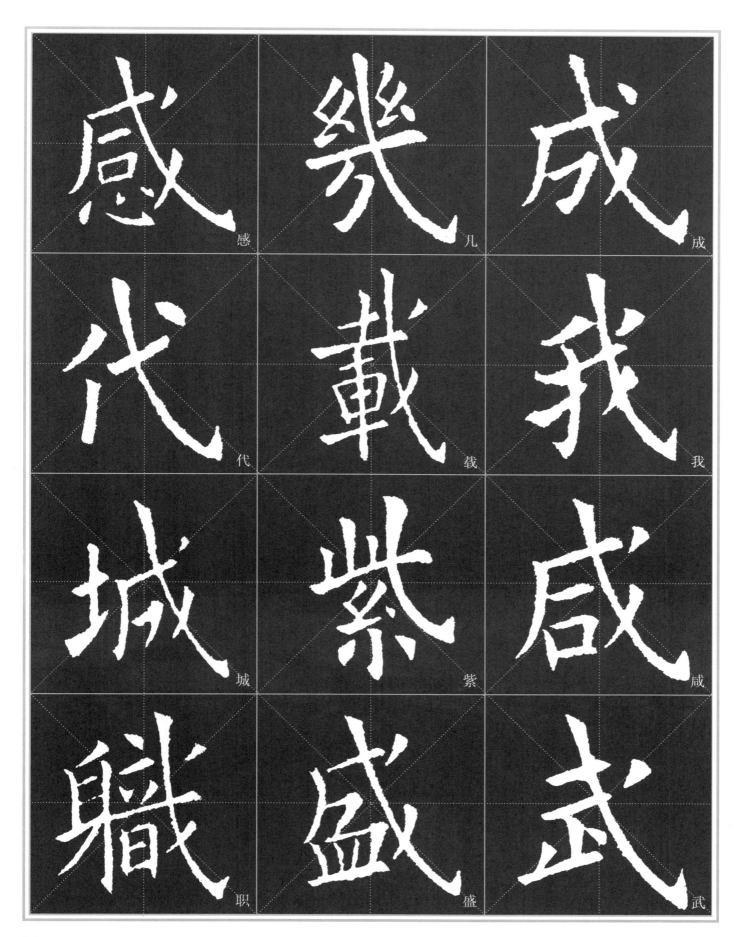

感　幾　成
代　載　我
城　紫　咸
職　盛　武

九成宮醴泉銘

秘書監捡挍侍中

鉅鹿郡公臣魏徵

奉勑撰

維貞觀六年孟夏之

欧阳询楷书《九成宫醴泉铭》节选

月
皇帝避暑乎九成之
宮此則隨之仁壽宮
也冠山抗殿絶壑為
池跨水架楹分嵌竦

闗高閣周建長廊 起棟宇 差仰視則 下臨則 壁交暎

起棟宇 映 葛臺榭

差 仰視則 逶遷百尋

下臨則 嶕嶸千仞珠

壁 交 暎 金 碧 相 輝 照

灼雲霞蔚，日月觀
其多山廻澗窮泰極
俊□人從欲良之深
尤至於炎景流金無
礜蒸之氣微風徐動

有凄清之凉信安體
之佳所誠養神之勝膝
地漢之甘泉不能尚
皇帝爰在弱冠經營

四方遝乎立年撫臨

億兆始以武功壹海

內終以文德懷遠

東越青正南踰丹徼

皆獻琛奉贄重譯來

玉暨輪臺北扉玄

關並地列州縣人院

編戶氣淵年和迹安

遠肅群生咸遂靈既

平臻雖藉二儀之功

終資一人之遺
身利物櫛風沐雨百
□為心憂勞成疾同
堯肌之如腊甚禹足
之胼胝針石屢加膝

理猶滯爰居京室每
弊炎暑群十詩建離
宮庶可怡神養性
聖正一夫之力惜
十家之產深閉固拒

未舊則事於
宵宮可貴是
俯營惜因斷
從於毀循彫
以曩之何為
為代則必
隨棄重改樣
氏之勞作損

鑒於既往，俯察所臨

是垂訓於後昆，此所

謂至人無為，大聖不

作彼竭其力，我享其

功者也。然昔之池沼